传世碑帖高清原色放大对照本　华夏万卷 编

邓石如篆书千字文

CNS 湖南美术出版社
PUBLISHING & MEDIA
全国百佳图书出版单位
·长沙·

图书在版编目（CIP）数据

邓石如篆书千字文 / 华夏万卷编 . — 长沙：湖南
美术出版社，2024.4
（传世碑帖高清原色放大对照本）
ISBN 978-7-5746-0283-0

Ⅰ.①邓… Ⅱ.①华… Ⅲ.①篆书–碑帖–中国–清
代 Ⅳ.①J292.26

中国国家版本馆CIP数据核字（2023）第213803号

DENG SHIRU ZHUANSHU QIANZI WEN
邓石如篆书千字文
（传世碑帖高清原色放大对照本）

出　版　人：黄　啸
编　　　者：华夏万卷
责任编辑：邹方斌　彭　英
责任校对：黎津言
装帧设计：华夏万卷
出版发行：湖南美术出版社
　　　　　（长沙市东二环一段622号）
印　　　刷：成都华方包装有限公司
开　　　本：880mm×1230mm　　1/16
印　　　张：4.75
版　　　次：2024年4月第1版
印　　　次：2024年4月第1次印刷
定　　　价：25.00元

邮购联系：028-85973057　　邮编：610000
网　　　址：http://www.scwj.net
电子邮箱：contact@scwj.net
如有倒装、破损、少页等印装质量问题，请与印刷厂联系斛换。
联系电话：028-85939803

邓石如（1743—1805），初名琰，字石如，更字顽伯，号完白山人，安徽怀宁（今安庆）人。清代杰出的书法家、篆刻家。曾经客居南京梅镠家，尽摹梅氏所藏金石善本，勤奋习书，无论寒暑，历八年而书法大成，时人誉之"四体书皆国朝第一"。邓石如一生"胸有方心，身无媚骨"，喜饱览河山，助兴挥毫，故传世之作颇多。他的书法以篆、隶最为精湛，颇得古法，兼融各家之长，形成了自己独特的风格。

邓石如所书《千字文》为小篆，字形偏方，结体上紧下松，分间布白均匀，体现了篆书的秩序感。笔法方面，起笔时方时圆，逆顺结合；收笔则蕴尖于圆，往往在匀力运笔至末端时，略提后锋露即收，或虚回收笔；行笔时表现出提按、转折、方圆等多种变化，中锋、侧锋、驻笔、平移等皆有。特别是在弯曲之处，或提按，得圆畅之意；又或先停后转，呈外圆内方；又或顿折，而见方劲。

邓石如《千字文》初步展现了其篆书"稍参隶意，杀锋以取劲折，故字形微方"的特色，不仅古穆凝重，也有着自然的流动感，同时又不失劲健。他大大丰富了篆书的多样性，为篆书开启了一方新天地。

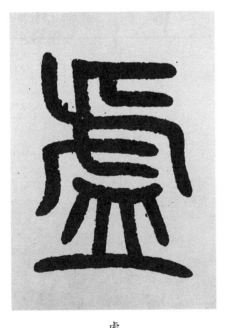

虚

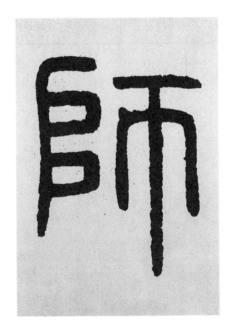

师

邓石如借鉴隶书转折时的方形体势，利用侧锋调整，在转弯处形成外圆内方的形态，方形折笔也使整个字趋于方整，故"字形微方"。这两个例字起笔时方时圆，收笔则蕴尖于圆，有着自然的流动感。

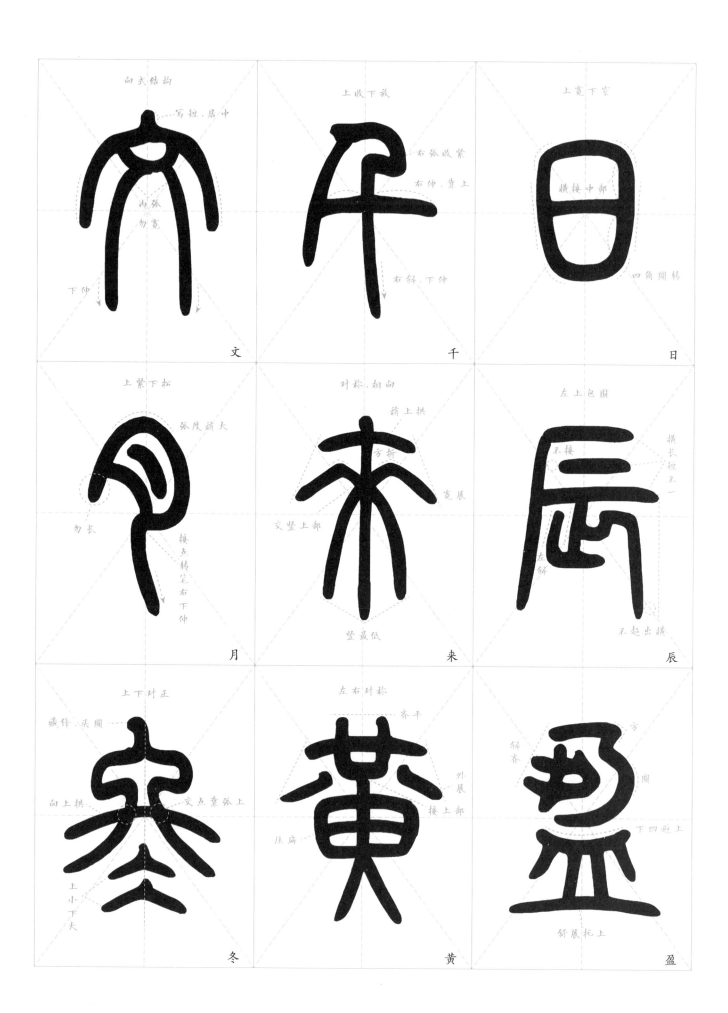

向式结构
写短·居中
向弧·勿宽
下仲
文

上收下放
右弧收紧
右仲·靠上
右斜·下仲
千

上宽下窄
横接中部
四角圆转
日

上紧下松
弧度稍大
勿长
接点转笔右下仲
月

对称·相向
稍上拱
方折
宽展
交竖上部
竖最低
来

左上包围
不接
撮长短不一
左斜
不超出撇
辰

上下对正
藏锋·头圆
向上拱
交点靠弧上
上小下大
冬

左右对称
齐平
外展
接上部
压扁
黄

方折
斜齐
圆
下凹避上
舒展托上
盈

2

千字文　天地玄黄，宇宙洪荒。日月盈昃，辰宿列张。寒来暑往，秋收冬藏。

（注：本书释文仅对应书法作品，对于书法作品与原文学作品不对应之处不一一标注。）

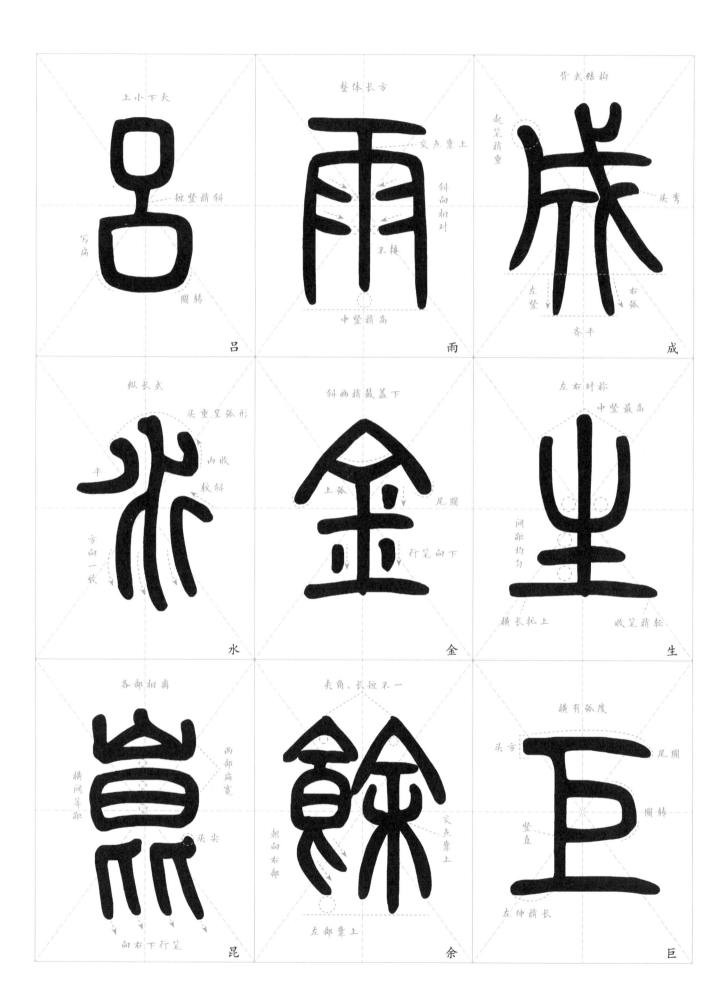

上小下大　短竖稍斜　写扁　圆转　呂

整体长方　交点靠上　斜向相对　不接　中竖稍高　雨

背式结构　起笔稍重　头弯　左竖　右弧　齐平　成

纵长式　头重呈弧形　内收　较斜　平　方向一致　水

斜画稍敲盖下　上弧　尾圆　行笔向下　金

左右对称　中竖最高　间距均匀　横长托上　收笔稍轻　生

各部相离　两部扁宽　横间等距　头尖　向右下行笔　昆

夹角、长短不一　交点靠上　朝向右部　左部靠上　余

横有弧度　头方　尾圆　圆转　竖直　左伸稍长　巨

4

闰余成岁，律吕调阳。云腾致雨，露结为霜。金生丽水，玉出昆冈。剑号巨阙，珠称

闰余成岁　律吕调阳
云腾致雨　露结为霜
金生丽水　玉出昆冈
剑号巨阙　珠称

5

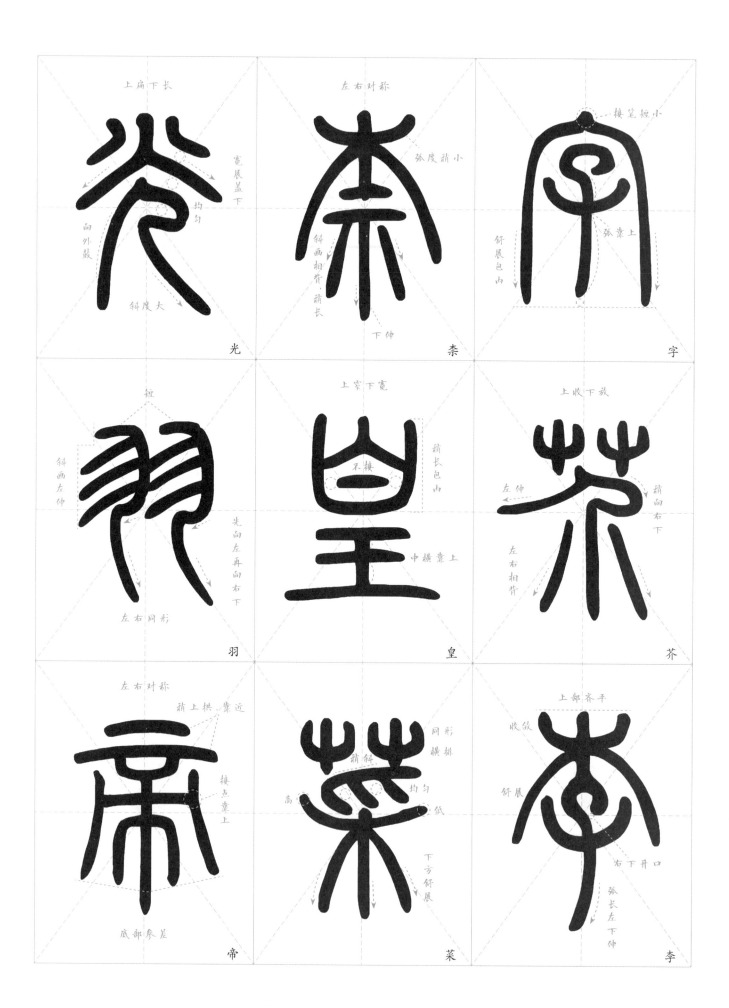

光

奈

字

羽

皇

芥

帝

菜

李

6

夜

炎

果

珍

薑

柰

师

火

帝

龍

淡

鱗

潜

皇

焰

燅

鸟

翔

宇

官

翔

鹹

柰

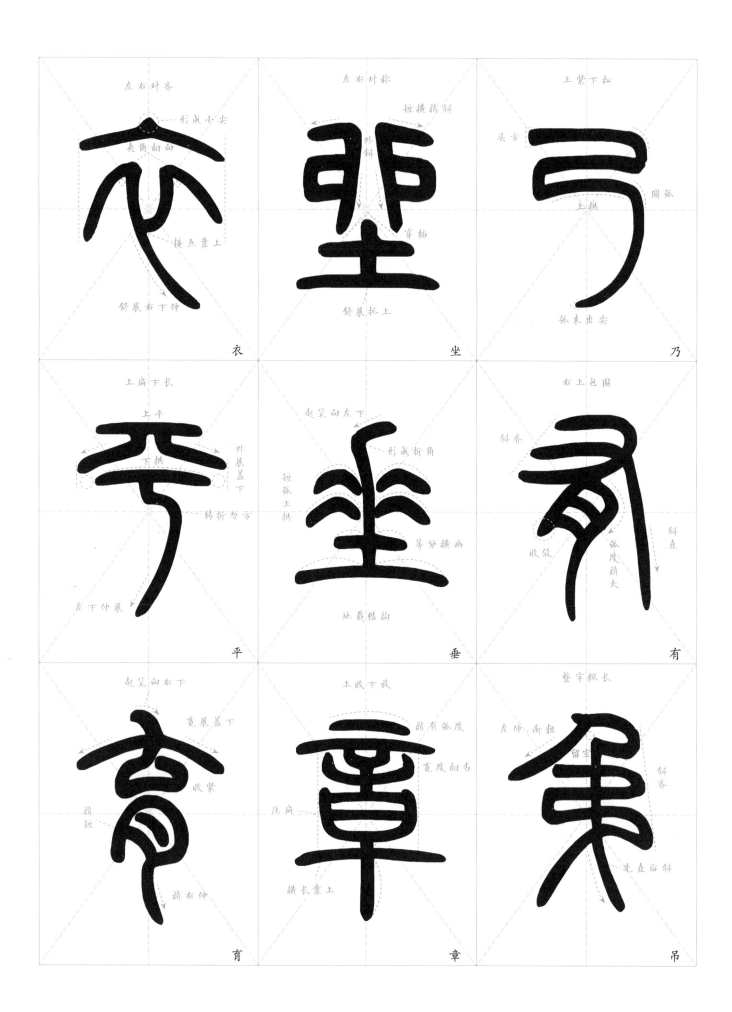

衣　坐　乃

平　垂　有

育　章　吊

8

乃服衣裳。推位让国，有虞陶唐。吊民伐罪，周发商汤。坐朝问道，垂拱平章。爱育

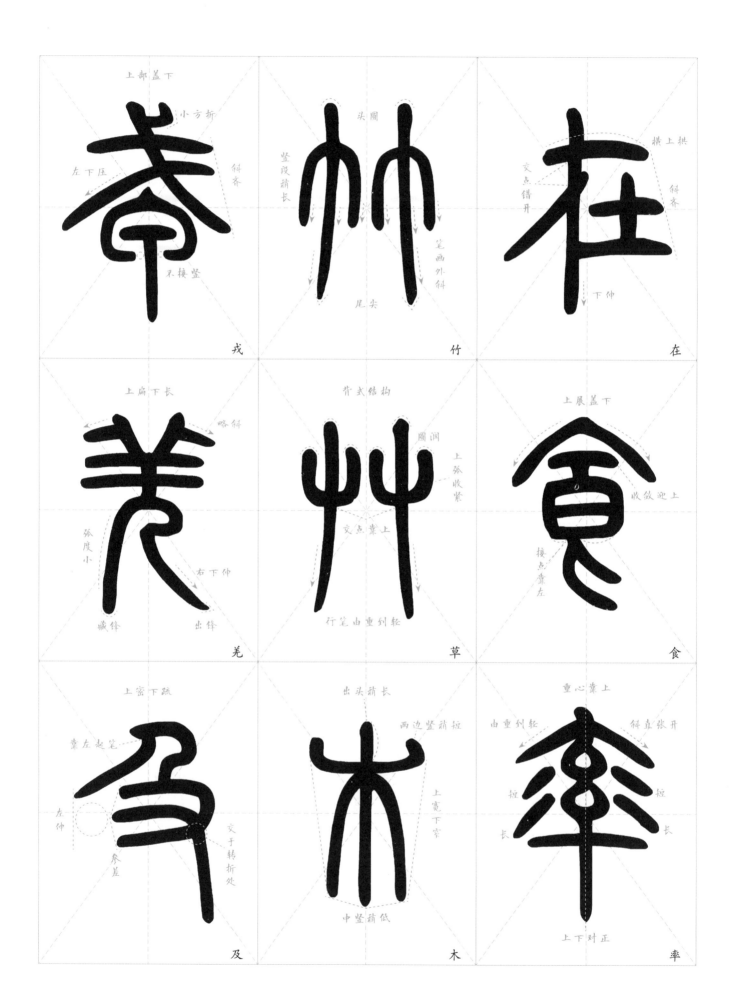

上部盖下　小方折
左下压　斜齐
不接竖
戎

头圆
竖段稍长
笔画外斜
尾尖
竹

横上拱
交点错开　斜齐
下伸
在

上扁下长　略斜
弧度小　右下伸
藏锋　出锋
羌

背式结构
圆润
上弧收紧
交点靠上
行笔由重到轻
草

上展盖下
收敛迎上
接点靠左
食

上密下疏
靠左起笔
左伸
参差
交于转折处
及

出头稍长
两边竖稍短
上宽下窄
中竖稍低
木

重心靠上
由重到轻　斜直张开
短　短
长　长
上下对正
率

艸 白 歸 羌 黎

木 駒 王 壹 首

賴 食 鳴 體 臣

万 場 鳳 伏

及 化 在 率 戎

方 遐 竹 賓 羌

11

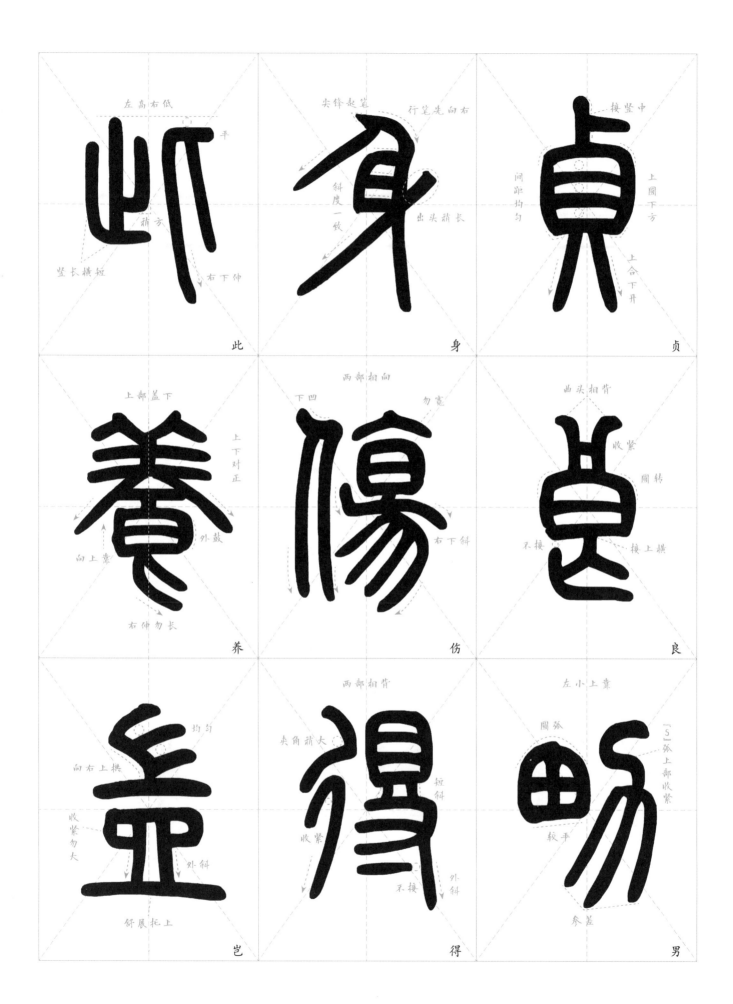

此　身　贞

养　伤　良

岂　得　男

12

盖此身发，四大五常。恭惟鞠养，岂敢毁伤。女慕贞洁，男效才良。知过必改，得能

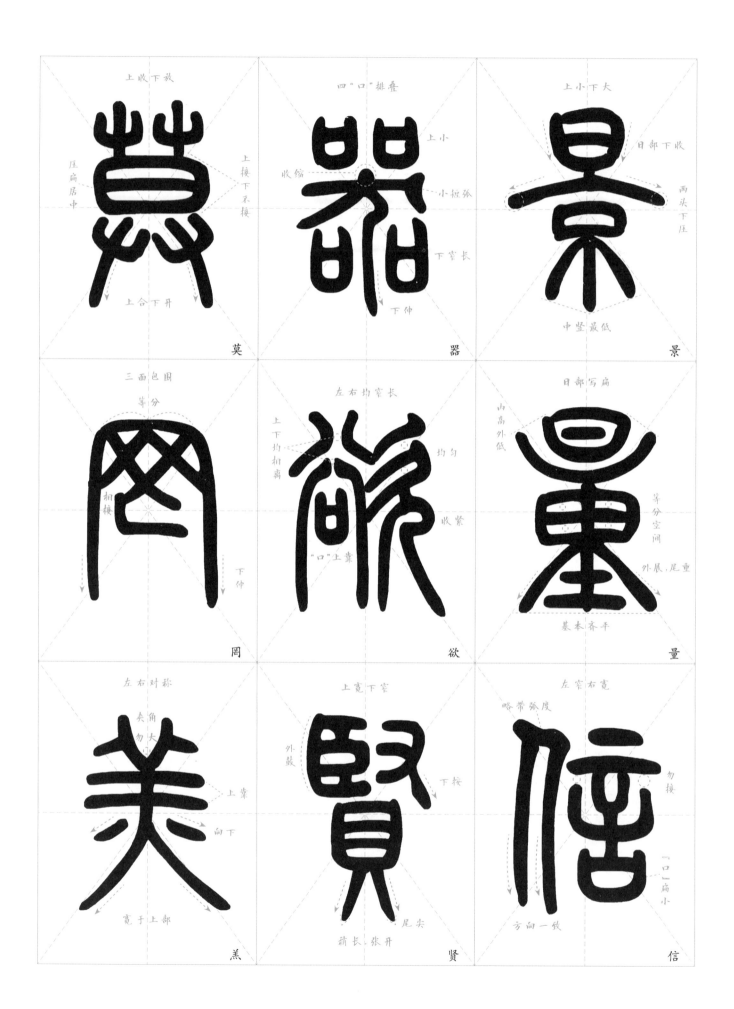

莫

器

景

罔

欲

量

羔

贤

信

美羊景

鋆悲絲

巳覆器

靡恃己

慕忘罔

焱燦斂脣談

雑辭難使悁

賢贊量墨短

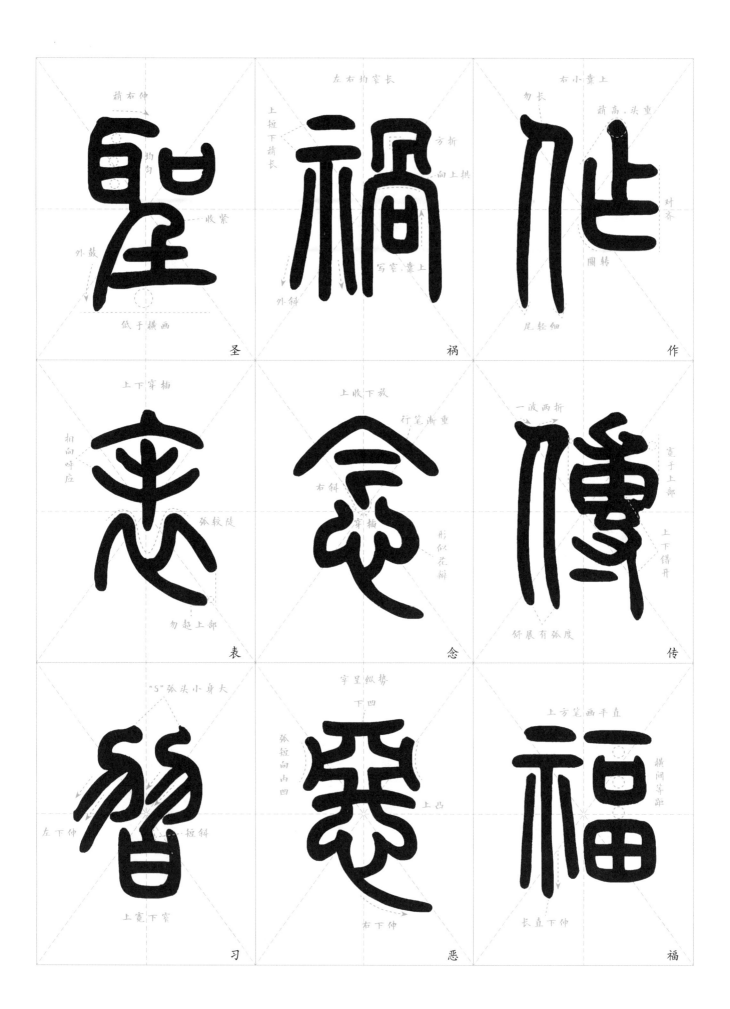

福 智 宁 名 亨

缘 听 尚 立 念

義 祸 传 形 作

庆 因 声 端 聖

尺 恶 虚 志 德

辟 积 堂 省 建

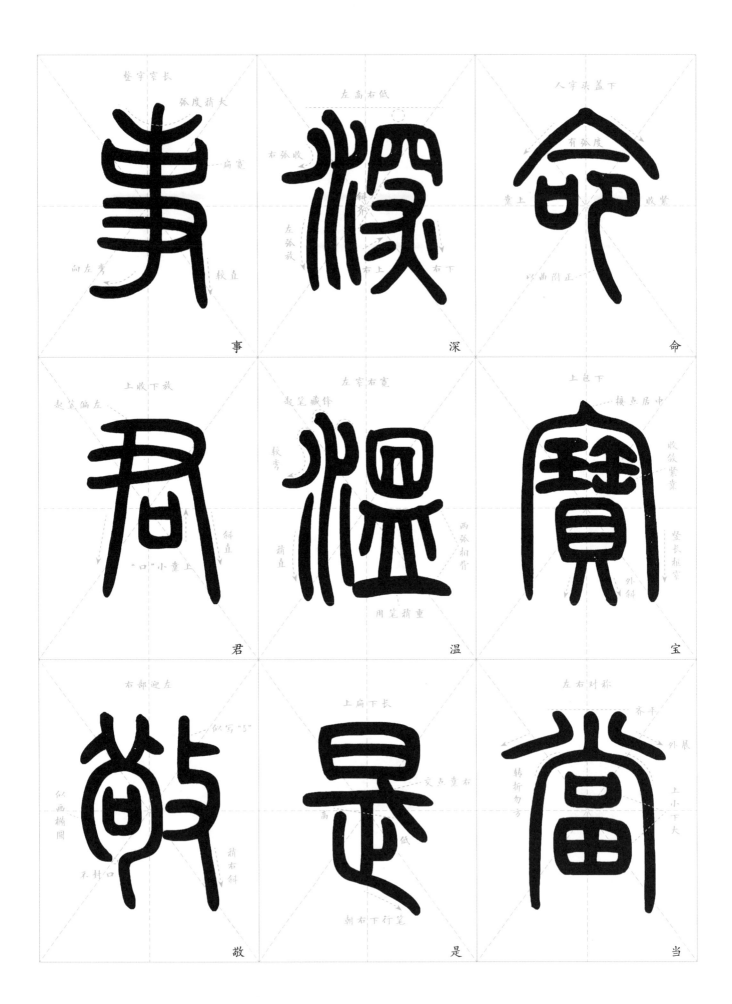

事

深

命

君

温

宝

敬

是

当

非宝，寸阴是竞。资父事君，曰严与敬。孝当竭力，忠则尽命。临深履薄，夙兴温清。

履

薄

興

溫

清

忠

則

盡

命

昭

與

敬

孝

當

竭

猷

貌

與

寶

寸

陰

是

競

嚴

非

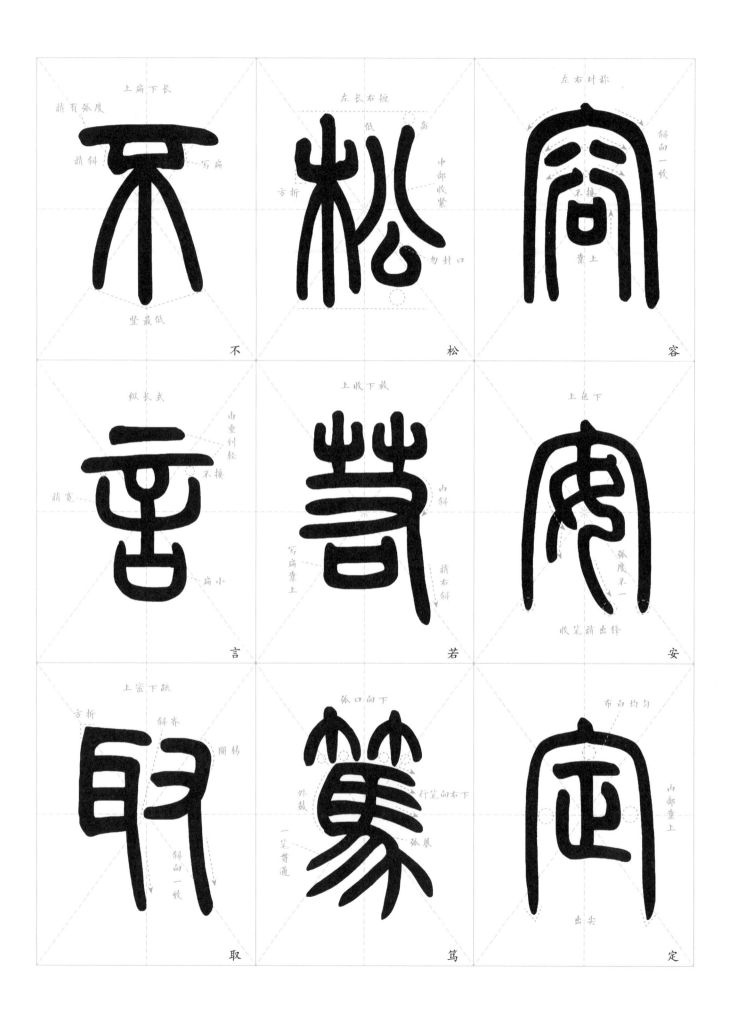

上扁下长
稍有弧度
稍斜
写扁
方折
竖最低

不

左长右短
低
高
中部收紧
勿封口

松

左右对称
斜向一致
不接
靠上

容

纵长式
由重到轻
不接
稍宽
扁小

言

上收下放
内斜
稍右斜
写扁靠上

若

上包下
弧度不一
收笔稍出锋

安

上密下疏
方折
斜齐
圆转
斜向一致

取

弧口向下
外敛
行笔向右下
弧展
一笔贯通

笃

布白均匀
内部靠上
出尖

定

20

似兰斯馨，如松之盛。川流不息，渊澄取映。容止若思，言辞安定。笃初诚美，慎终

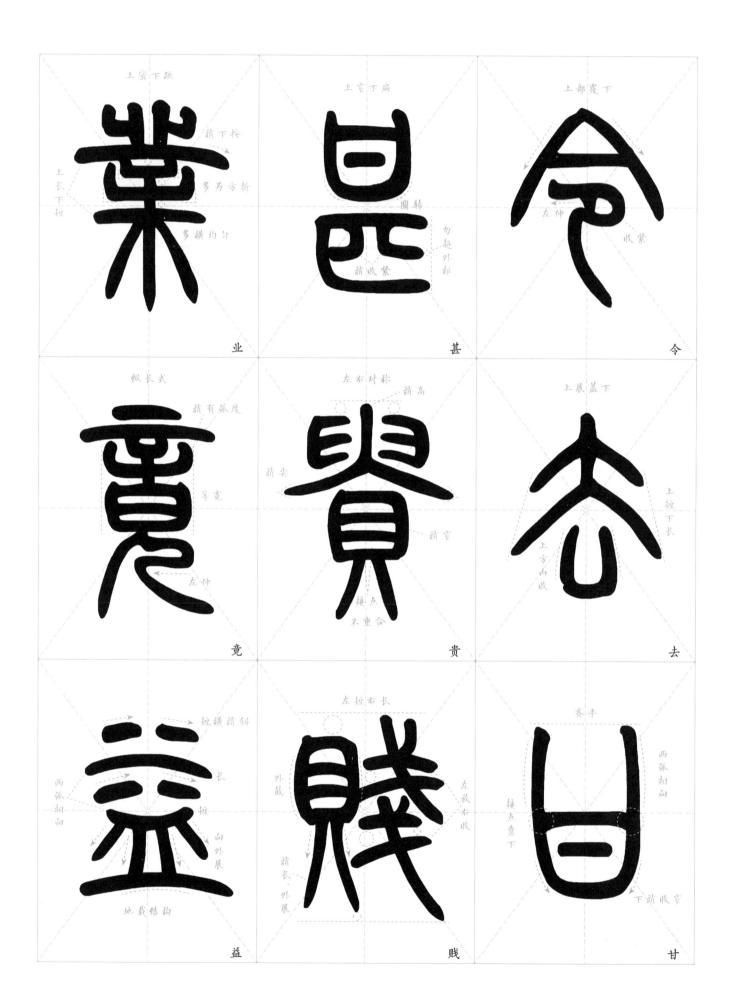

业

甚

令

竟

贵

去

益

贱

甘

籍　甚　無　竟　學

優　登　仕　攝　職

從　政　存　以　甘

棠　去　而　益　詠

樂　殊　貴　賤

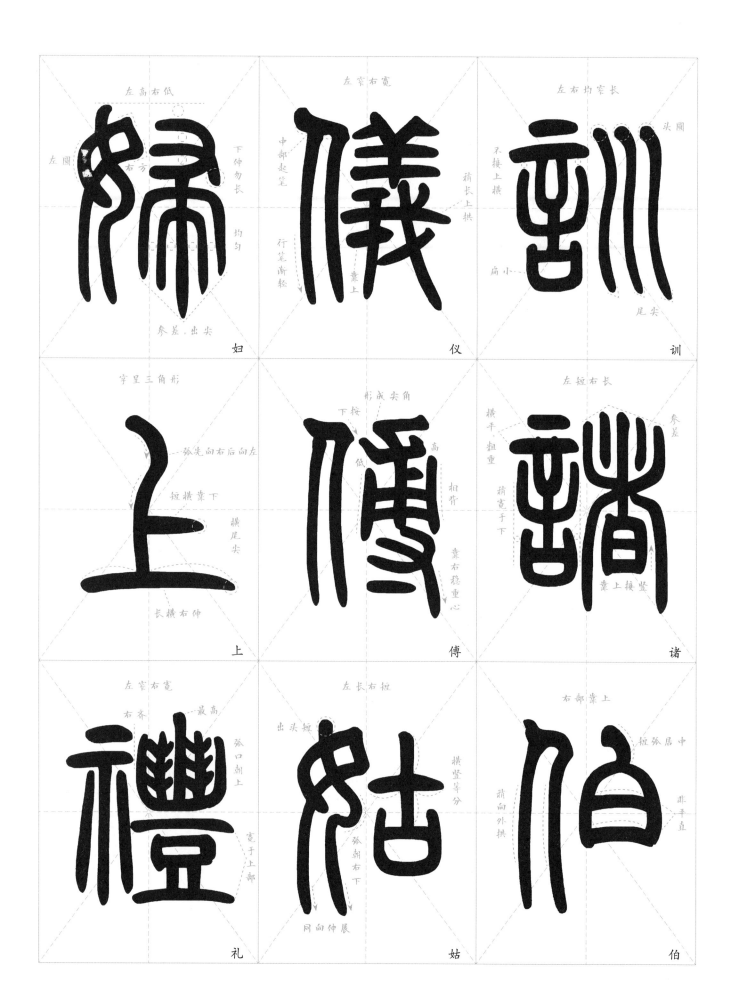

楷 　 　 外 下 禮

中 儀 有 睦 形

川 諸 傳 木 竟

　 姑 訓 唱 　

兒 伯 人 歸 上

懷 叔 　 　 知

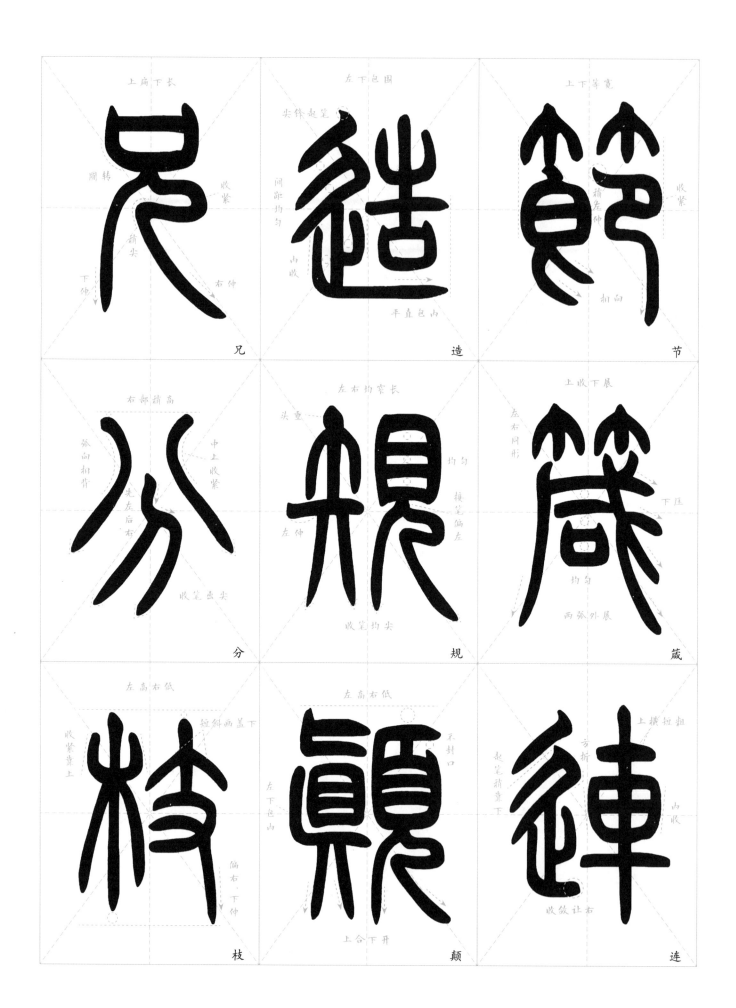

兄　造　节

分　规　箴

枝　颠　连

兄弟，同气连枝。交友投分，切磨箴规。仁慈隐恻，造次弗离。节义廉退，颠沛匪亏。

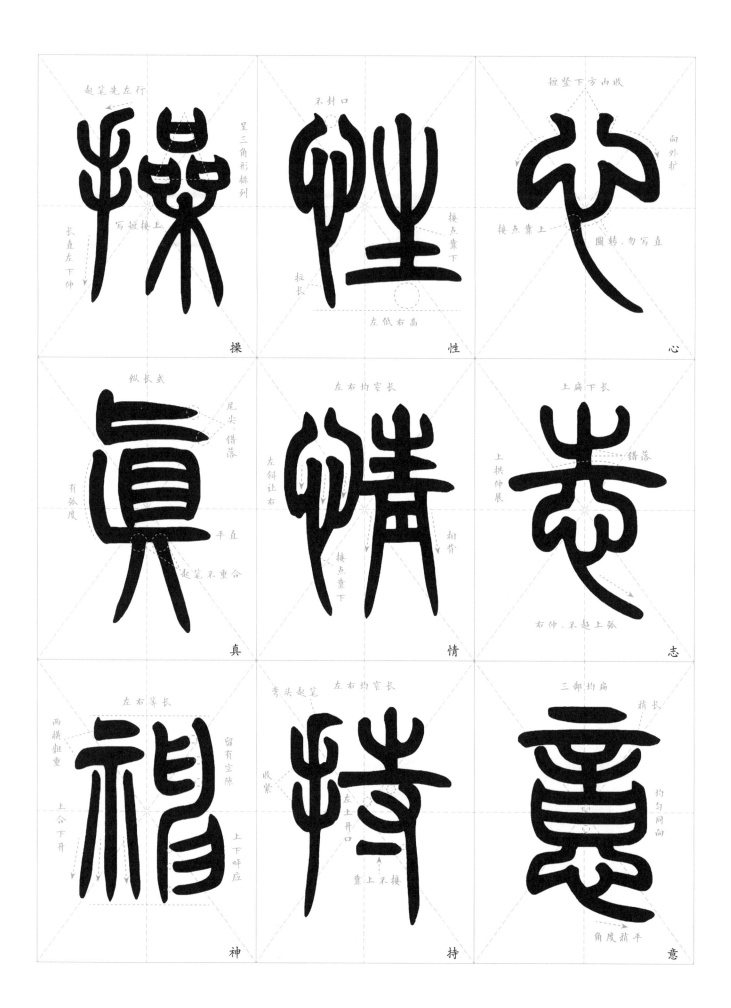

操　性　心

真　情　志

神　持　意

28

性

禔

逐

雅

静

静

疲

物

操

守

精

阜

慎

意

神

真

坚

持

逸

满

松

动

东

坚

坚

巷

心

西

縻

持

满

动

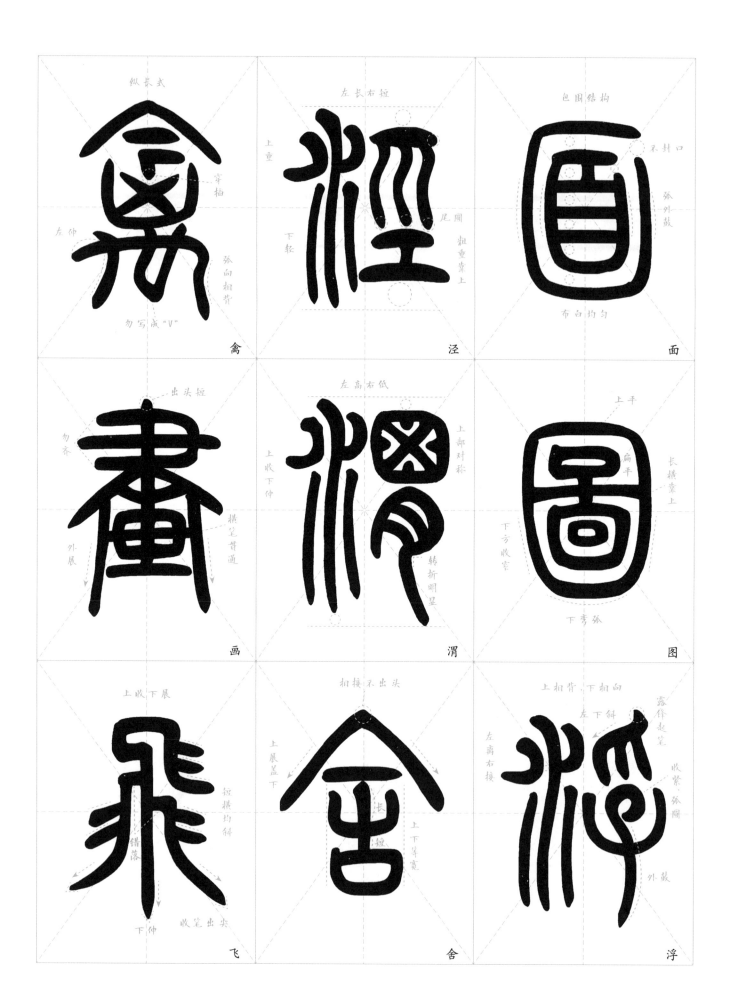

纵长式

穿插

左仲

弧向相背

勿写成"V"

禽

左长右短

上重

下轻

尾圆粗重靠上

泾

包围结构

不封口

弧外敲

布白均匀

面

出头短

勿齐

横笔贯道

外展

画

左高右低

上部对称

上收下仲

扁平

转折明显

下方收窒

渭

上平

长横靠上

下弯弧

图

上收下展

短横均斜

错落

下仲

收笔出尖

飞

相接不出头

上展盖下

长横

上下等宽

舍

上相背，下相向

左下斜

左高右接

露锋起笔

收紧、弧圈

外敲

浮

30

僊 图 盤 浮 二

靈 寫 鬱 渭 京

丙 禽 樓 據 背

舍 獸 觀 經 邙

亯 畫 飛 宮 圖

啟 彩 驚 殿 渭

31

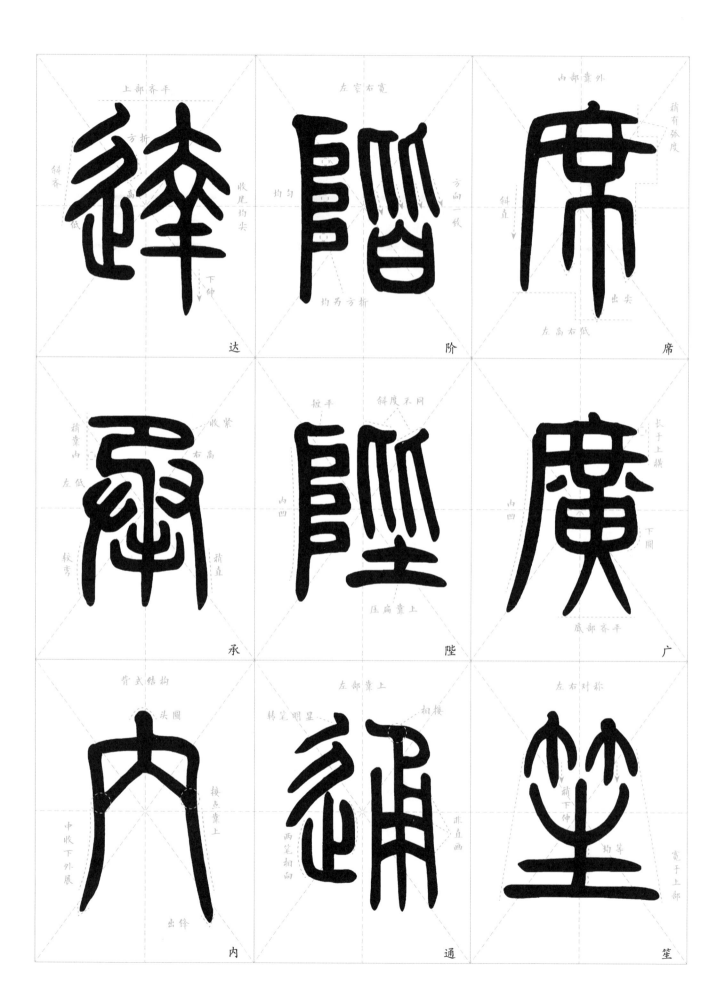

中
軒
觳
戣
座

橋
席
陷
垔
肆

幬
鼓
納
司
筵

楹
疑
陞
通
四

隸
轉
內
廣
帳

集
坐
轉
內
既

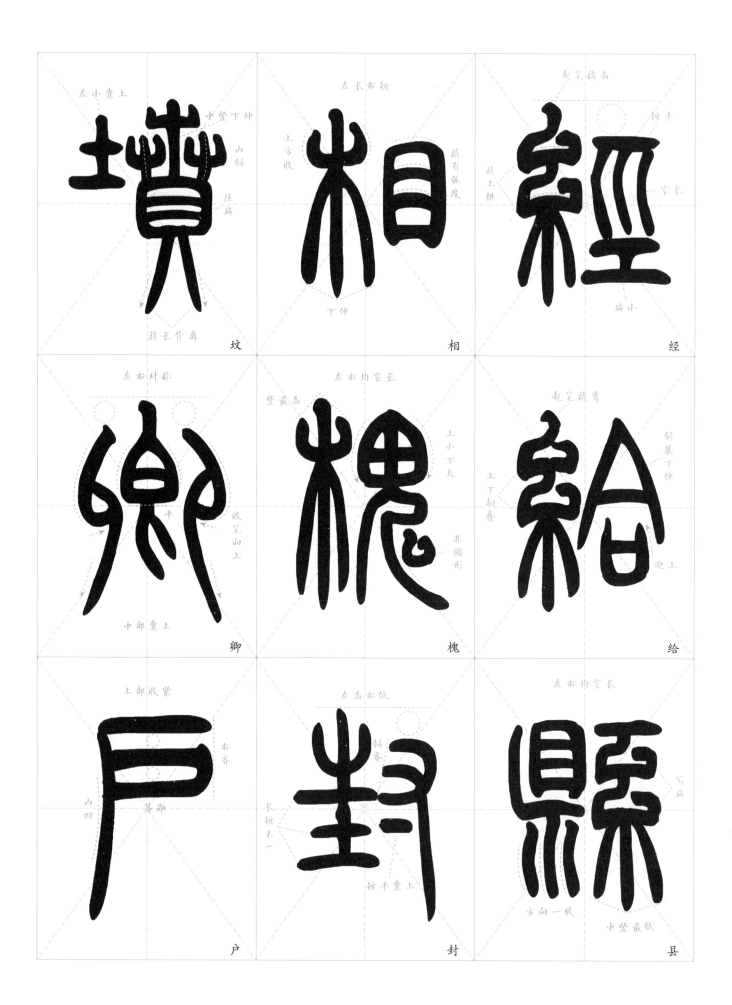

左小靠上　中竪下伸　内斜　压扁　稍长背弯　坟

左长右短　上方收　稍有弧度　稍上拱　下伸　相

起笔稍高　短平　窄长　扁小　经

左右对称　平　收笔向上　中部靠上　卿

左右均窄长　竪最高　上小下大　非圆形　槐

起笔稍弯　舒展下伸　上下相叠　迎上　给

上部收紧　右齐　内凹　等距　户

左高右低　斜齐　长短不一　短平靠上　封

左右均窄长　写扁　中竪最低　方向一致　县

34

坟典，亦聚群英。杜稿钟隶，漆书壁经。府罗将相，路侠槐卿。户封八县，家给千兵。

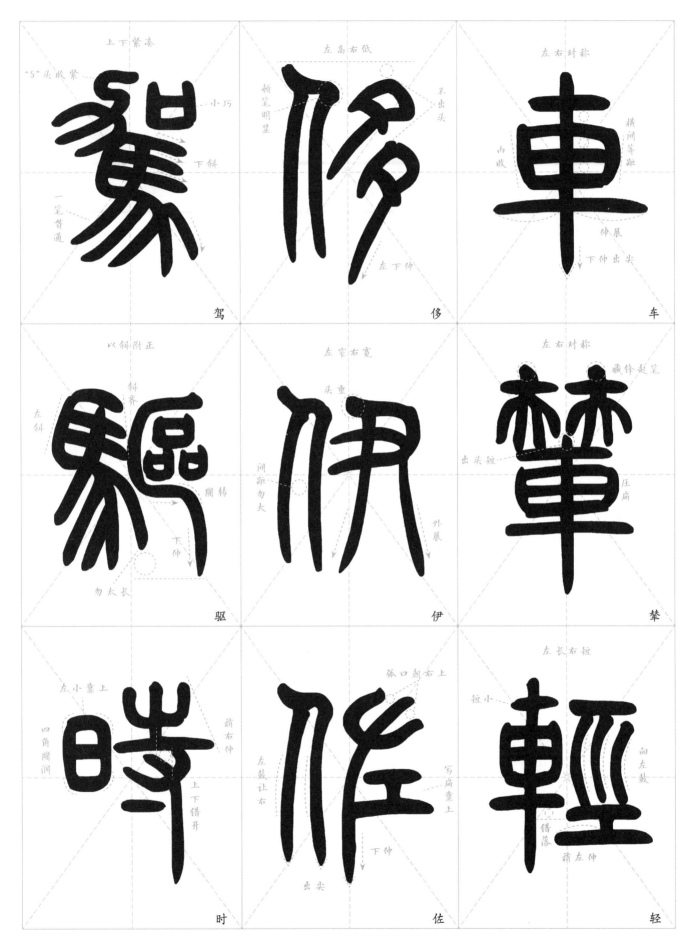

上下紧凑
"S"头收紧
小巧
下斜
一笔贯通
驾

左高右低
恻笔明显
不出头
左下伸
侈

左右对称
横间等距
内收
伸展
下伸出头
车

以斜附正
斜势
左斜
圆转
下伸
勿太长
驱

左窄右宽
头重
间距勿大
外展
伊

左右对称
藏锋起笔
出头短
压扁
辇

左小靠上
四角圆润
稍右伸
上下错开
时

弧口朝右上
稍右伸
左鼓让右
写扁靠上
下伸
出头
佐

左长右短
短小
向左鼓
错落
稍左伸
轻

篇 茂 車 振 高

溪 寶 驾 缨 陪

伊 勒 肥 世 辇

尹 碑 轻 禄 驱

佐 刻 策 侈 毂

时 铭 功 富 振

37

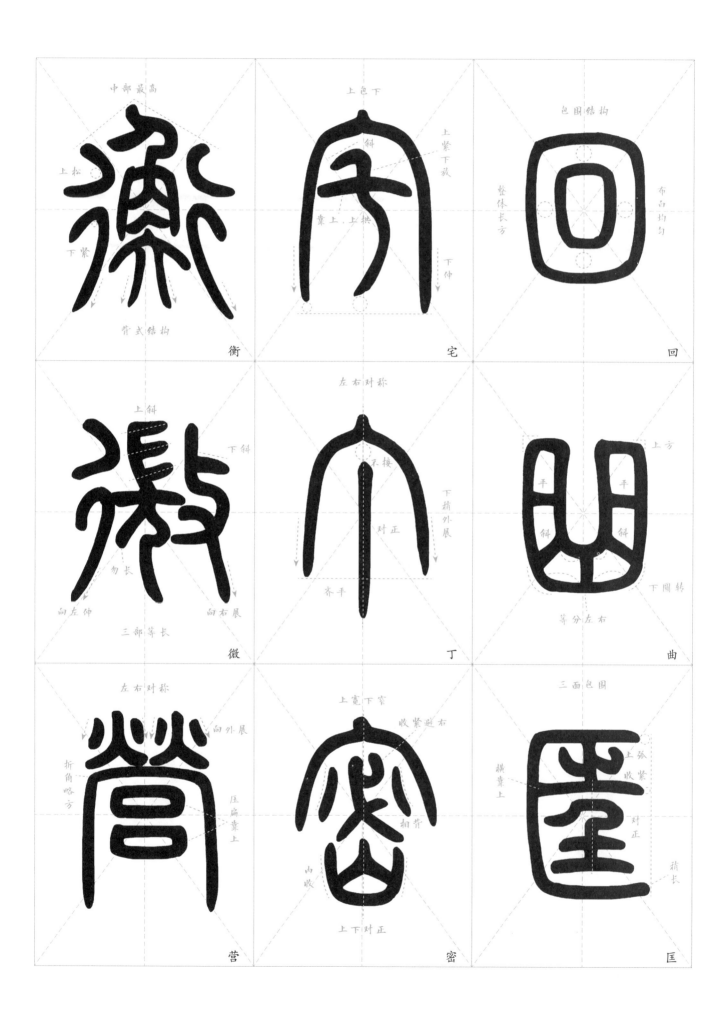

阿衡。奄宅曲阜，微旦孰营。桓公匡合，济弱扶倾。绮回汉惠，说感武丁。俊乂密勿，

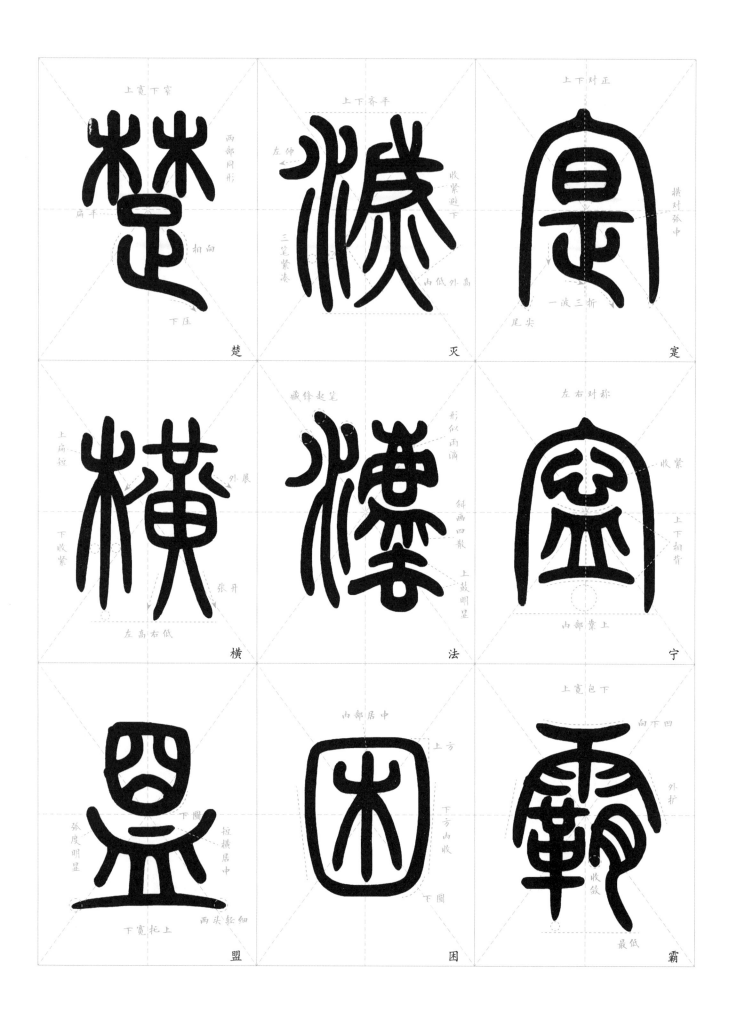

上宽下窄
两部同形
扁平
相向
下压
楚

上下齐平
左仲
收紧避下
三笔紧凑
内低外高
灭

上下对正
横对弧中
一波三折
尾尖
寇

上扁短
外展
下收紧
张开
左高右低
横

藏锋起笔
形似雨滴
斜画四散
上鼓明显
法

左右对称
收紧
上下相背
内部靠上
宁

下圆
弧度明显
短横居中
下宽托上
两头轻细
盟

内部居中
上方
下方内收
下圆
困

上宽包下
向下凹
外扩
收敛
最低
霸

40

多士寔宁。晋楚更霸，赵魏困横。假途灭虢，践土会盟。何遵约法，韩弊烦刑。起翦

韓　會　假　霉　多

獘　四　煙　霸　士

煩　何　虢　趙　寔

荆　遵　號　魏　宁

起　約　踐　困　晋

翦　法　土　橫　楚

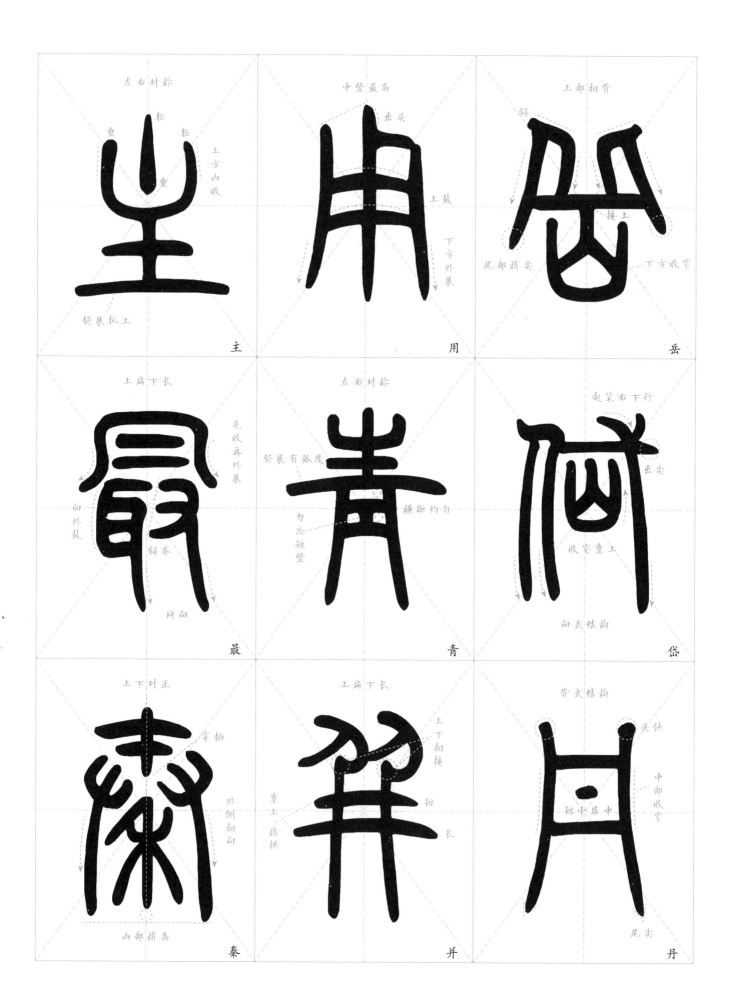

左右对称　轻　轻
重　重
上方内收
舒展托上
主

中竖最高
出头
上鼓
下方外展
用

上部相背
斜
接上
尾部稍尖
下方收窄
岳

上扁下长
先收再外展
向外鼓
斜齐
同向
最

左右对称
舒展有弧度
横距均匀
勿忘短竖
青

起笔右下行
出尖
收窄靠上
向式结构
岱

上下对正
穿插
外侧相向
山部稍高
秦

上扁下长
上下相接
靠上稍拱
短长
并

背式结构
头钝
中部收窄
短竖居中
尾尖
丹

颇牧，用军最精。宣威沙漠，驰誉丹青。九州禹迹，百郡秦并。岳宗泰岱，禅主云亭。

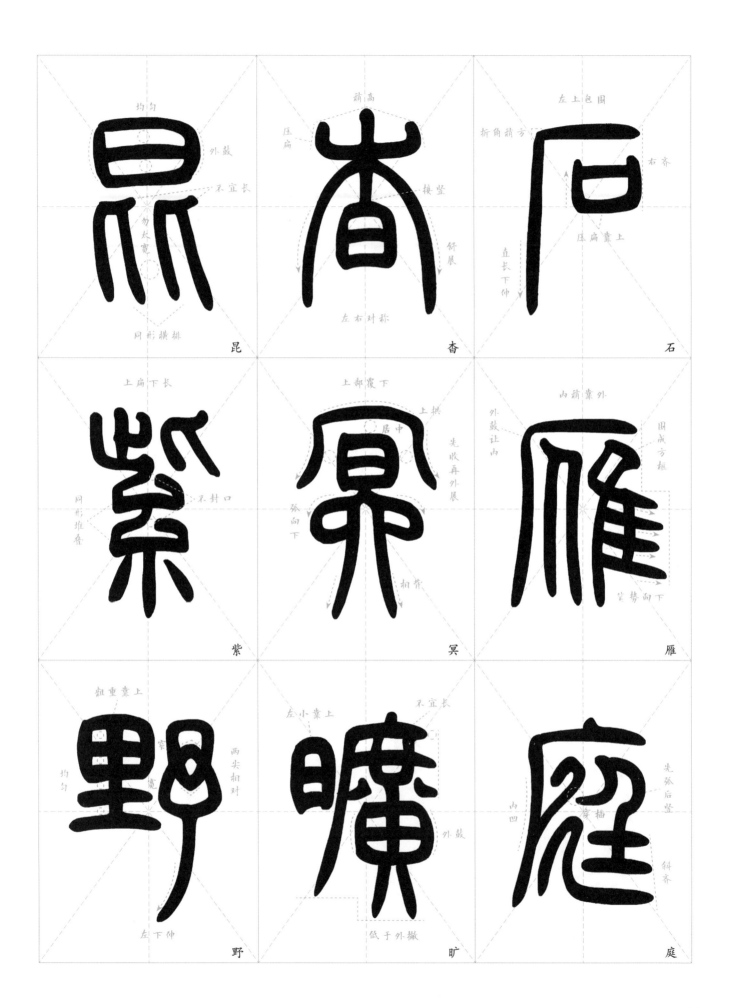

均匀 外鼓 不宜长 勿太宽 同形横排 昆

稍高 压扁 接竖 舒展 左右对称 杳

左上包围 折角稍方 右齐 压扁靠上 直长下伸 石

上扁下长 同形堆叠 不封口 紫

上部覆下 上拱 居中 先收再外展 弧向下 相背 冥

内稍靠外 外鼓让内 围成方框 笔势向下 雁

粗重靠上 均匀 两尖相对 宽 左下伸 野

左小靠上 不宜长 宽 外鼓 低于外撇 旷

先弧后竖 穿插 内凹 斜齐 庭

44

雁门紫塞，鸡田赤城。昆池碣石，巨野洞庭。旷远绵邈，岩岫杳冥。治本於农，务兹

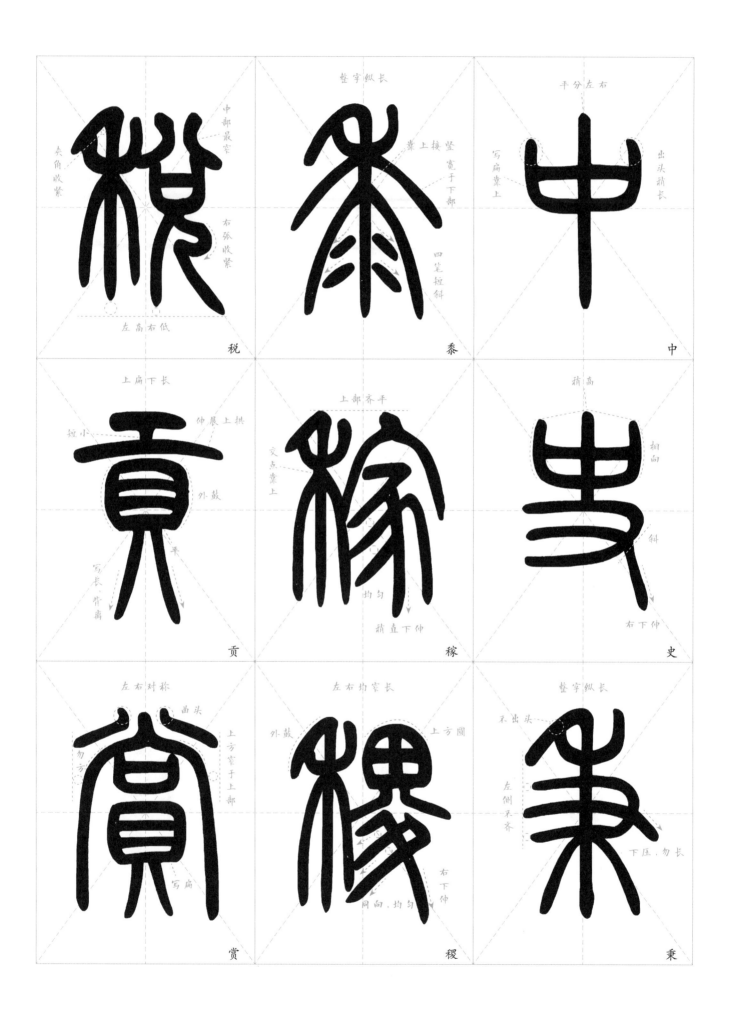

税　黍　中

贡　稼　史

赏　稷　秉

46

稼穑。俶载南亩，我艺黍稷。税熟贡新，劝赏黜陟。孟轲敦素，史鱼秉直。庶几中庸，

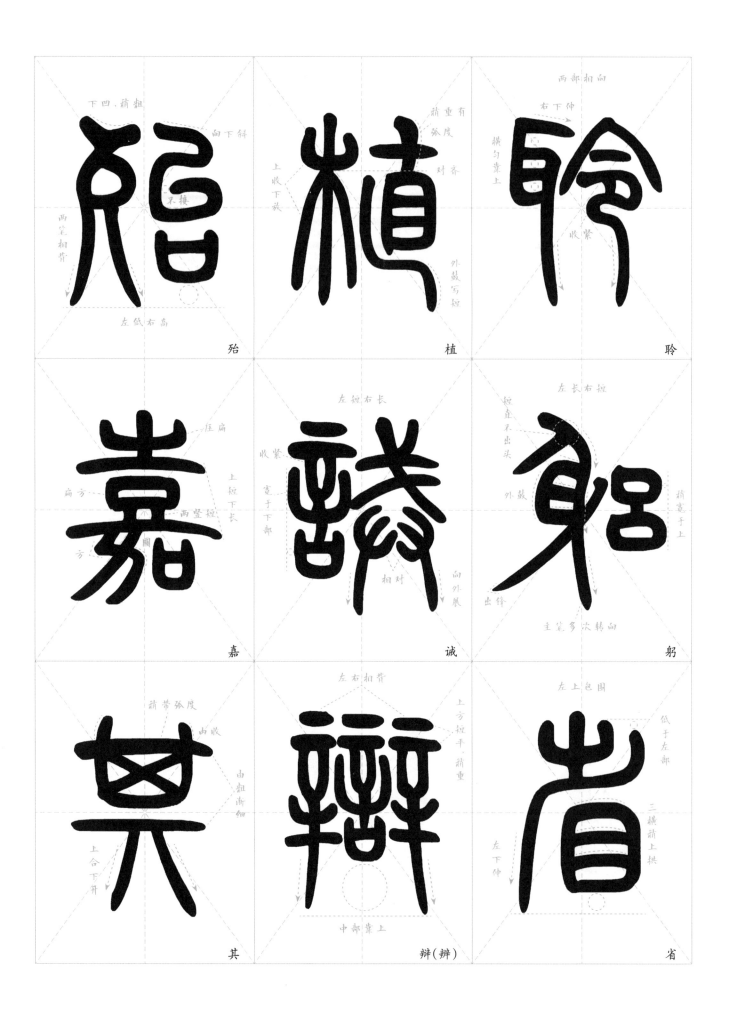

殆　　植　　聆

嘉　　诚　　躬

其　　辩(辨)　　省

劳谦谨敕。聆音察理，鉴貌辩（辨）色。贻厥嘉猷，勉其祗植。省躬讥诫，宠增抗极。殆辱

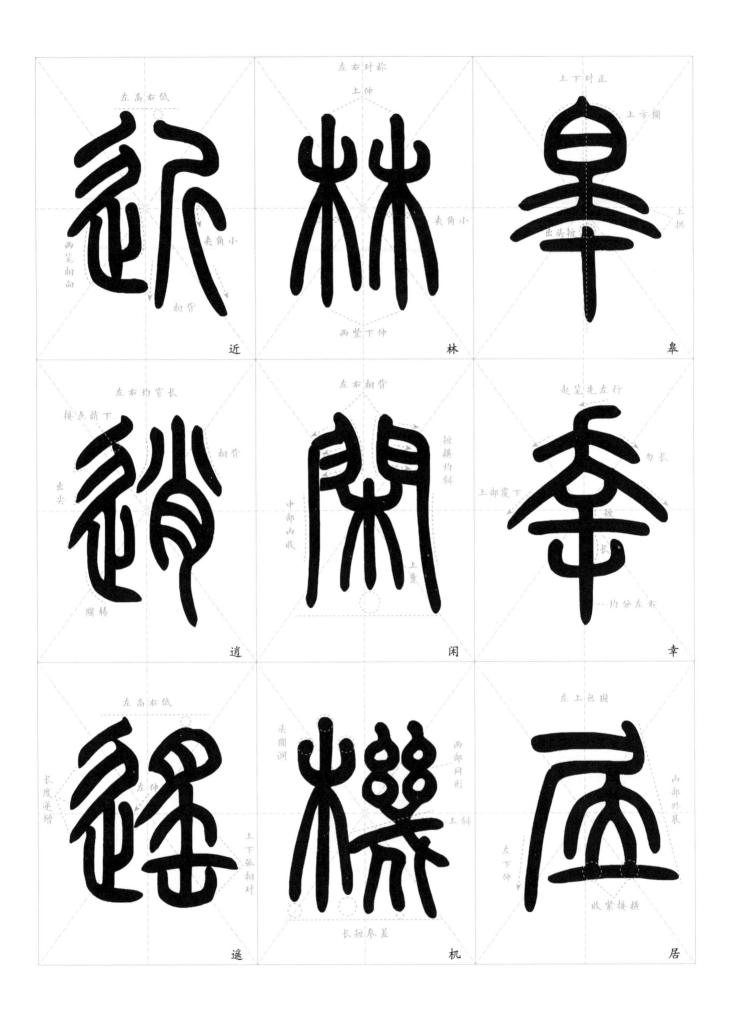

左高右低　夹角小　两笔相向　相背　近

左右对称　上伸　夹角小　两竖下伸　林

上下对正　上方阔　出头短　上拱　皋

左右均窄长　接点稍下　相背　出尖　圆转　逍

左右相背　短横均斜　中部内收　上疏　闲

起笔先左行　勿长　上部覆下　短　长　均分左右　辛

左高右低　长度递增　左　上下弧相对　遥

头圆润　两部同形　上斜　长短参差　机

左上包围　内部外展　左下伸　收紧接横　居

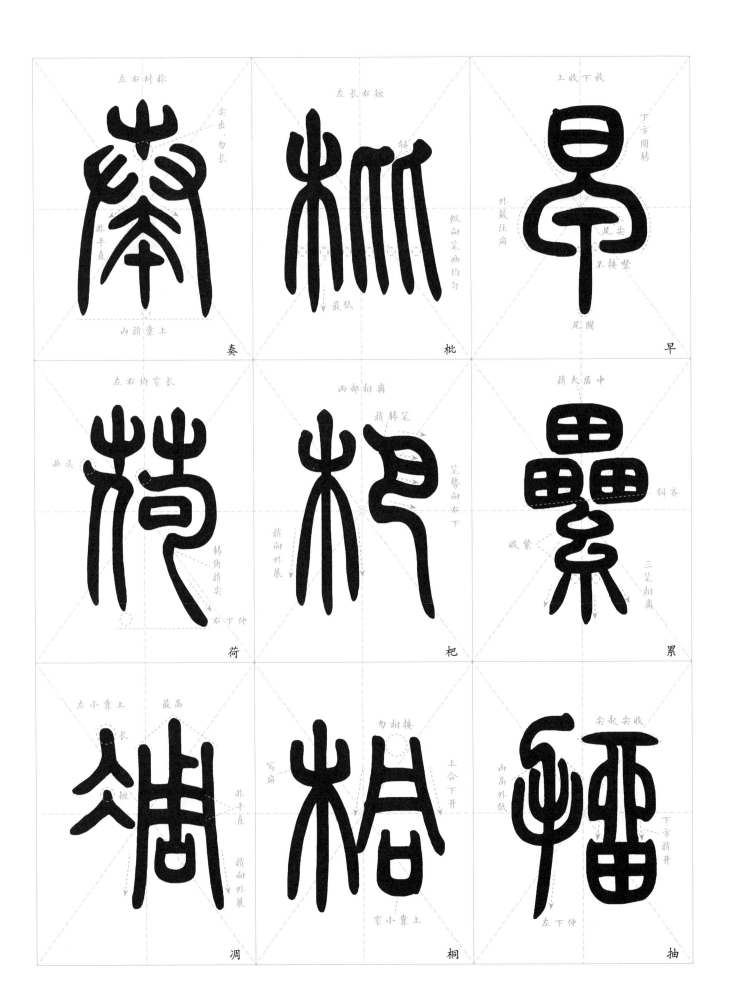

左右对称
尖出，勿长
非平直
凶稍靠上
奏

左长右短
斜尖
纵向笔画均匀
最低
枇

上收下放
下方圆转
外鼓压扁
尾尖
不接竖
尾圆
早

左右均窄长
曲头
转角稍尖
右下伸
荷

两部相离
稍转笔
笔势向右下
稍向外展
杷

稍大居中
斜齐
收紧
三笔相离
累

左小靠上
最高
长
短
非平直
稍向外展
凋

勿相接
写扁
上合下开
窄小靠上
桐

尖起尖收
凶高外低
下方稍开
左下伸
抽

52

陳　晚　圓　歡　欣

根　翠　恭　輶　蒹

委　梧　輶　藫　曩

翳　桐　條　荷　遺

藉　早　抽　的　戚

葉　凋　杷　歴　謝

欣奏累遺，戚谢欢招。渠荷的历，园莽抽条。枇杷晚翠，梧桐早凋。陈根委翳，落叶

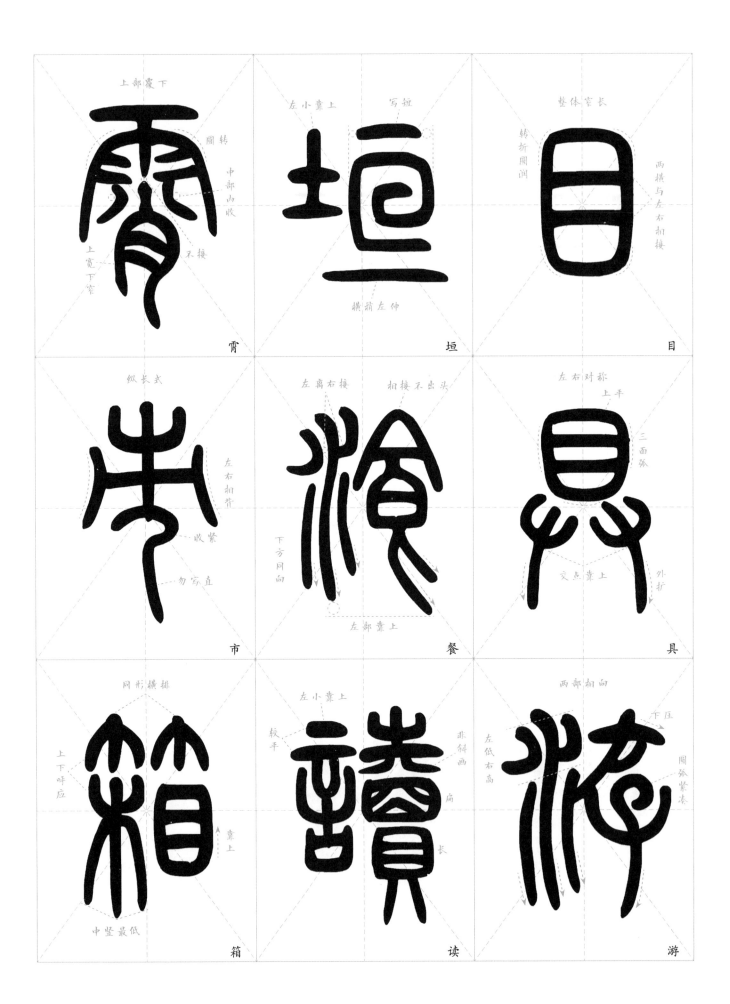

霄

垣

目

市

餐

具

箱

读

游

垣　易　歡　陵　縩

牆　輶　攸　摩　鸞

具　攸　寓　絳　游

膳　畏　目　霄　鶗

飡　屬　囊　耽　獨

飯　耳　箱　讀　運

飘飖（摇）。游鹍独运，凌摩绛霄。耽读玩市，寓目囊箱。易辎攸畏，属耳垣墙。具膳餐饭，

55

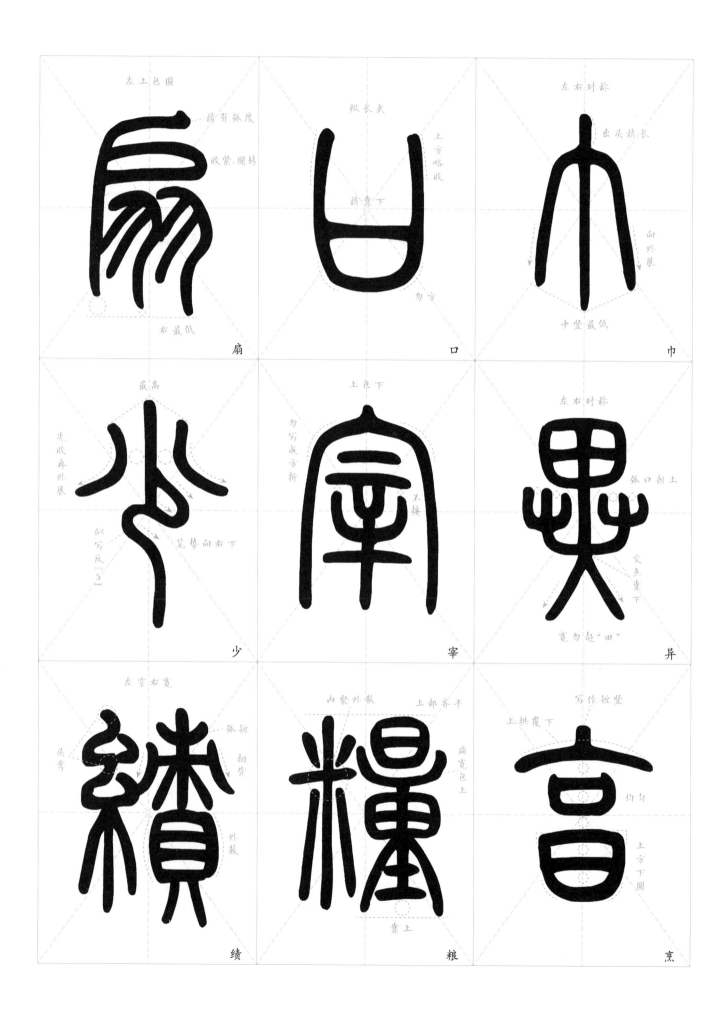

适口充肠。饱饫烹宰，饥厌糟糠。亲戚故旧，老少异粮。妾御绩纺，侍巾帷房。纨扇

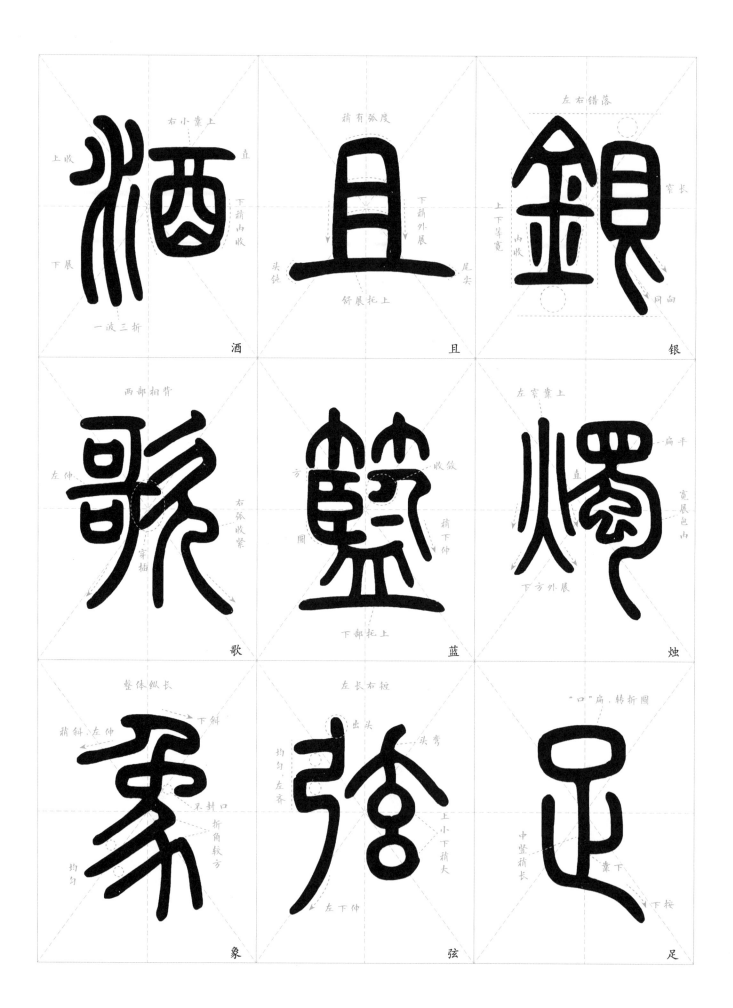

酒

且

银

歌

蓝

烛

象

弦

足

员（圆）洁，银烛炜煌。昼眠夕寐，蓝笋象床。弦歌酒宴，接杯举觞。矫手顿足，悦豫且康。

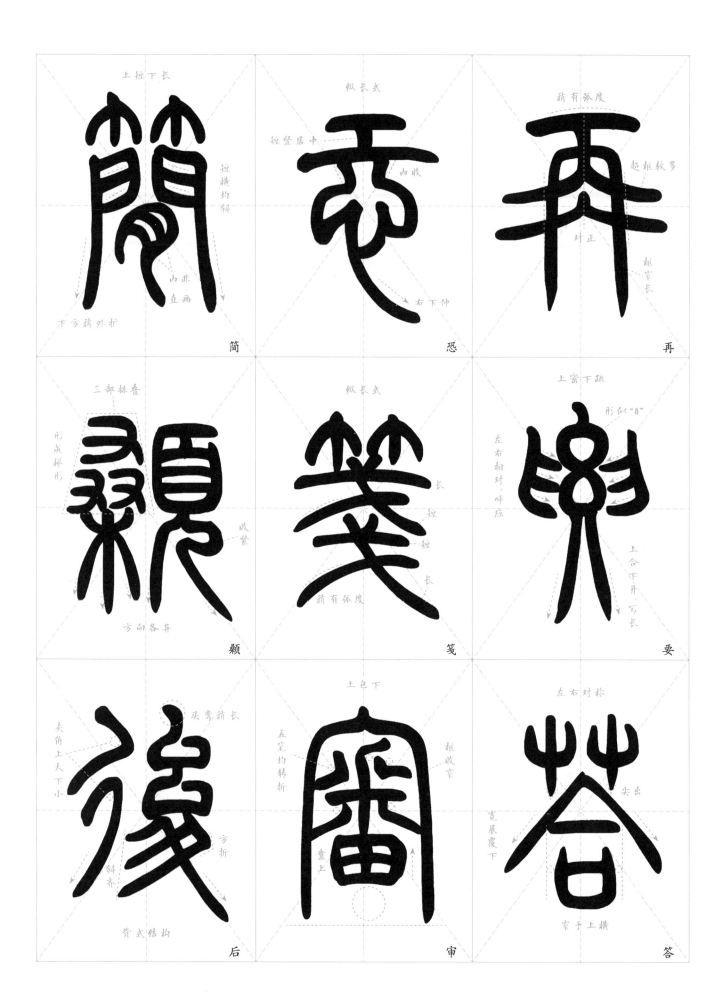

简

恐

再

颡

笺

要

后

审

答

60

骸 闌 陵 恐 續

垢 奥 顙 嘗 後

想 顴 烝 稽 嗣

浴 答 惶 顧 續

執 審 笺 再 恐

熱 詳 牒 拜 禩

61

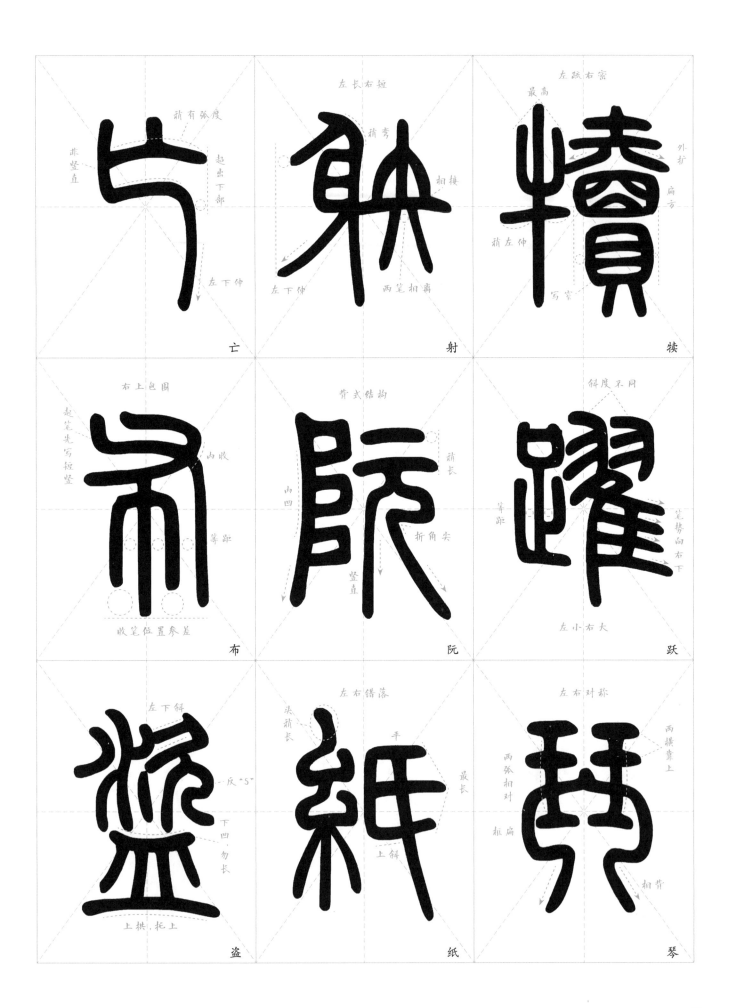

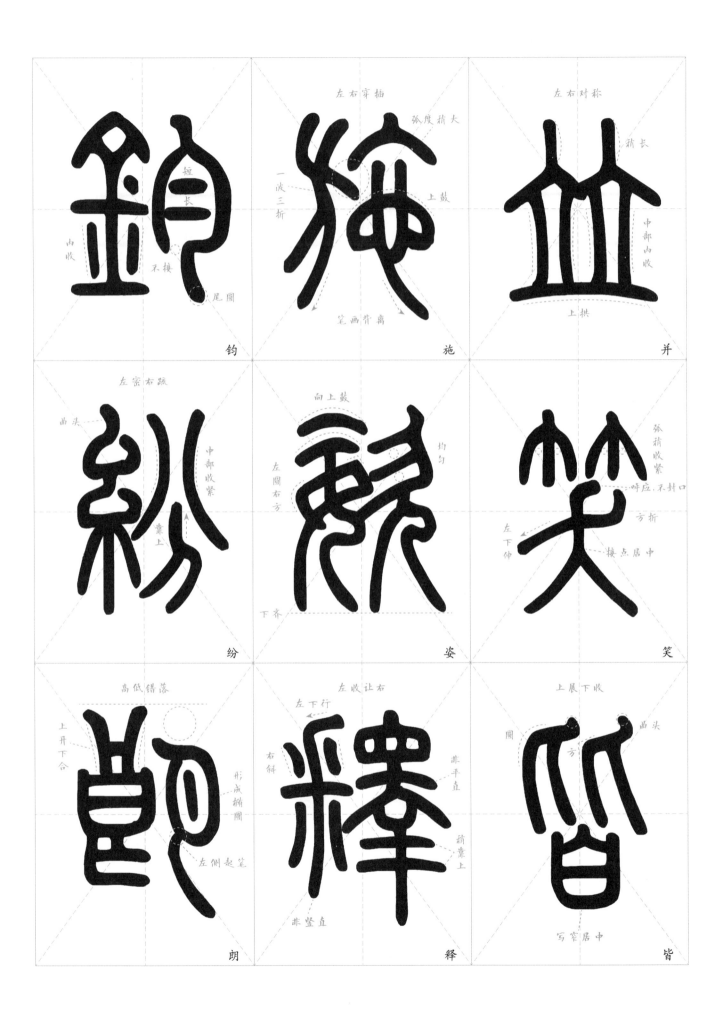

钧

施

并

纷

姿

笑

朗

释

皆

義 解 史 粉 鈞

瞳 笑 施 俗 巧

妍 毛 淑 姿 任

耀 朗 暉 羲 鈞

琁 催 每 佳 釋

璣 催 顓 妙 紛

钧巧任钧。释纷利俗，并皆佳妙。毛施淑姿，工颦妍笑。年矢每催，羲（曦）晖朗耀（曜）。璇玑

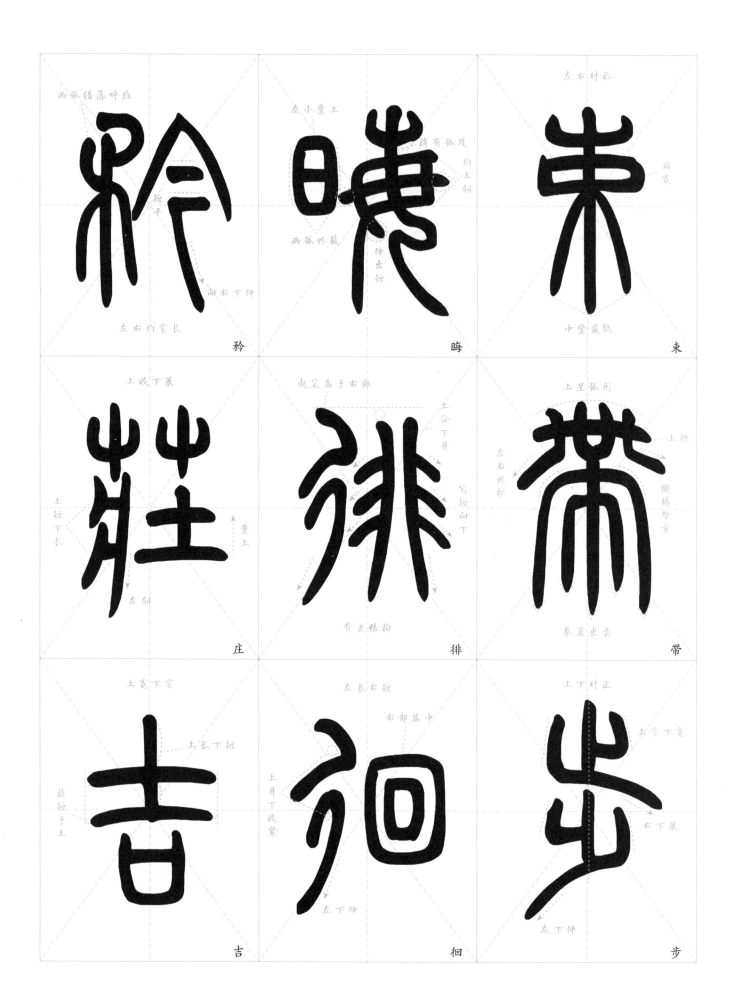

两弧错落呼应

短平

向右下伸

左右均窄长

矜

左小靠上

稍有弧度

均上斜

两弧外藏

伸出短

晦

左右对称

扁宽

中竖最低

束

上收下展

上短下长

靠上

左斜

庄

起笔高于右部

上合下开

写短向下

背式结构

徘

上呈弧形

上拱

左右外扩

圆转勿方

参差出尖

带

上宽下窄

上长下短

稍细于上

吉

左长右短

右部居中

上升下收紧

左下伸

徊

上下对正

上窄下宽

右下展

左下伸

步

66

悬斡，晦魄环照。指薪修祜，永绥吉劭。矩步引领，俯仰廊庙。束带矜庄，徘徊瞻眺。

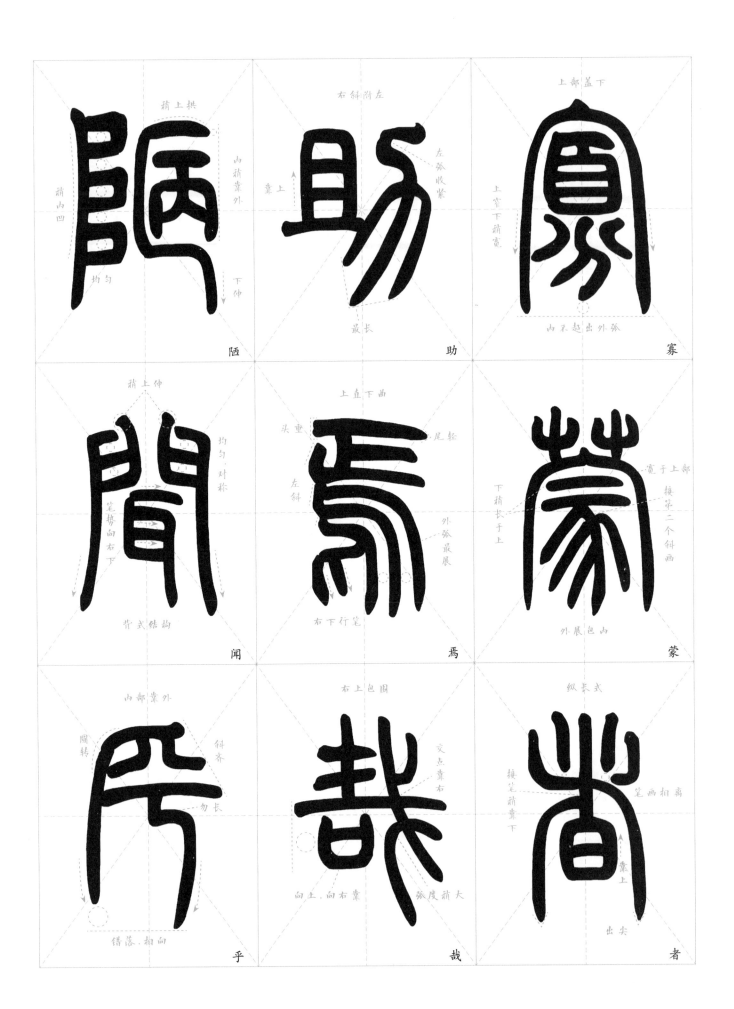

陋

助

寡

闻

焉

蒙

乎

哉

者

68

孤陋寡闻，愚蒙等诮。谓语助者，焉哉乎也。完白山人邓石如

孤陋寡闻，愚蒙等诮，谓语助者，焉哉乎也。完白山人邓石如

附：《邓石如篆书千字文》基本笔法

　　与秦篆相比，邓石如篆书笔法具有中侧并用、藏露结合、方圆兼备、"稍参隶意"等特点。除此之外，我们在书写篆书时，还须掌握"接笔"，这是篆书笔法中非常重要的用笔技巧，用于书写一些复杂的笔画、部件。其方法为：前一笔收笔时省略回锋的动作，自然收笔，或者弱化回锋的动作；后一笔搭接时直接从前一笔收笔位置的中间起笔，省略逆锋起笔的动作，搭接后直接中锋行笔；接笔保持前后运笔轻重一致，行笔迅速，着墨适度。这使得笔画婉转流畅，搭接自然，不露痕迹。

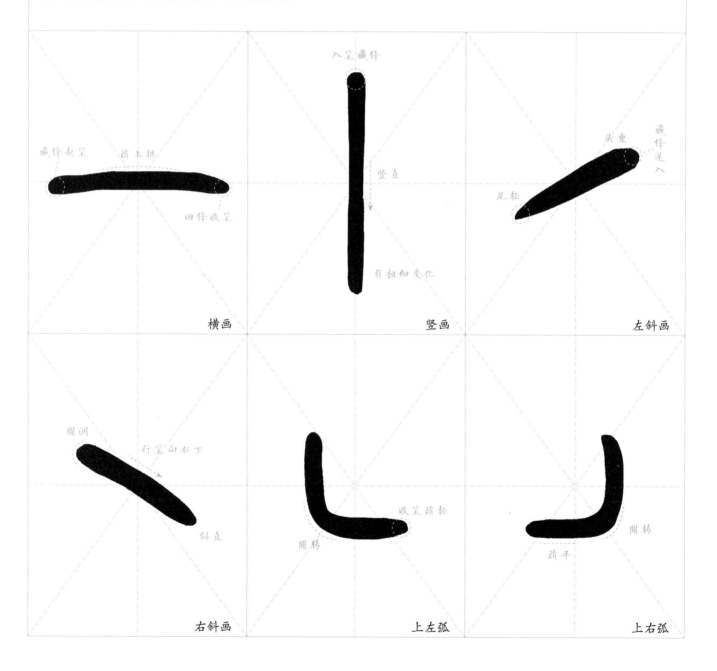

横画　　　　　　　　　　竖画　　　　　　　　　　左斜画

右斜画　　　　　　　　　　上左弧　　　　　　　　　　上右弧

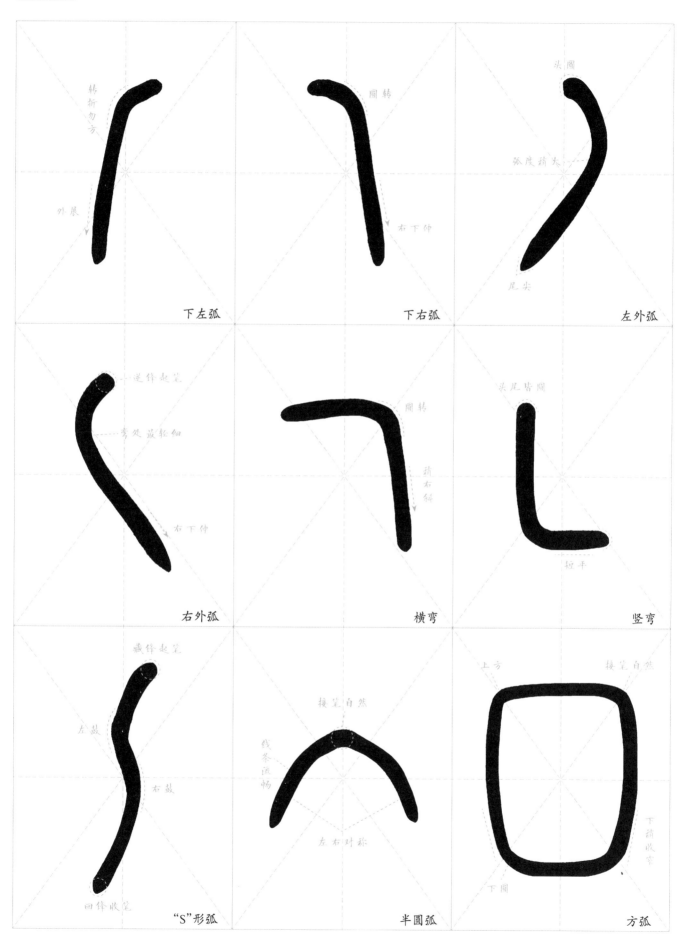

下左弧　　　　　　下右弧　　　　　　左外弧

右外弧　　　　　　横弯　　　　　　　竖弯

"S"形弧　　　　　　半圆弧　　　　　　方弧

好雨知时节，当春乃发生。随风潜入夜，润物细无声。

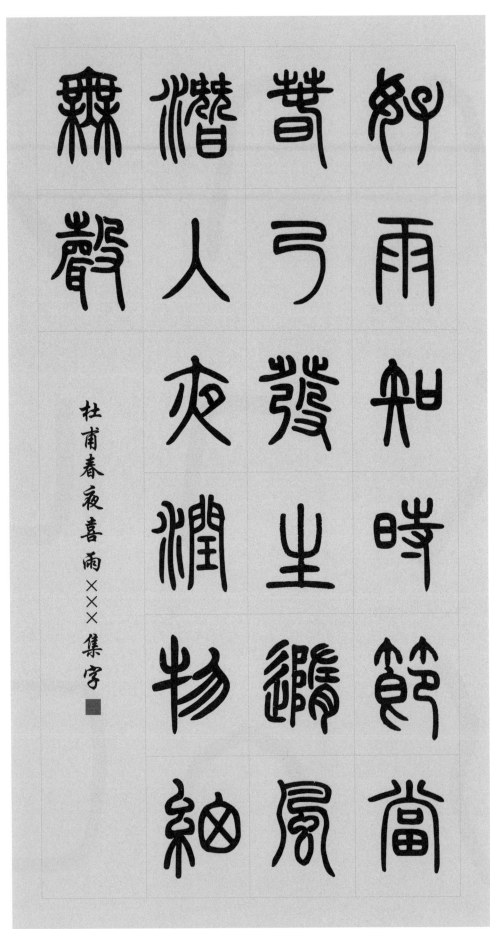

杜甫春夜喜雨×××集字

72

人无信不立，天有日方明。

×××集字■

宁静致远

宝静坐遠

××× 集字
■

志存高远

志存高遠

××× 集字
■

大道至简

××× 集字
■

74